鄧石如篆書南陔孝子

名家篆書叢帖

孫寶文編

U0130113

上海辭書出版社

帝院夢少相養也循

闈祥帝音采其蘭奮繼庭

或濟鹽蕎帝院厥艸油徙居

屰徙循鬼其果蕎繼庭闈

乾隆歲次辛亥暮春月書於維揚之寒香僧舍鄧琰

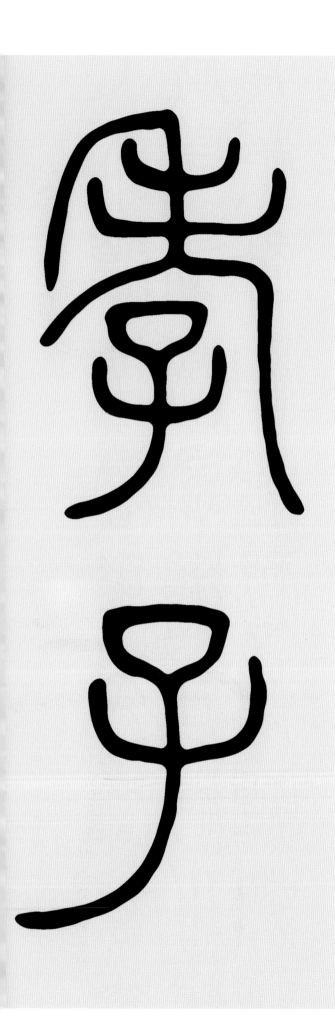

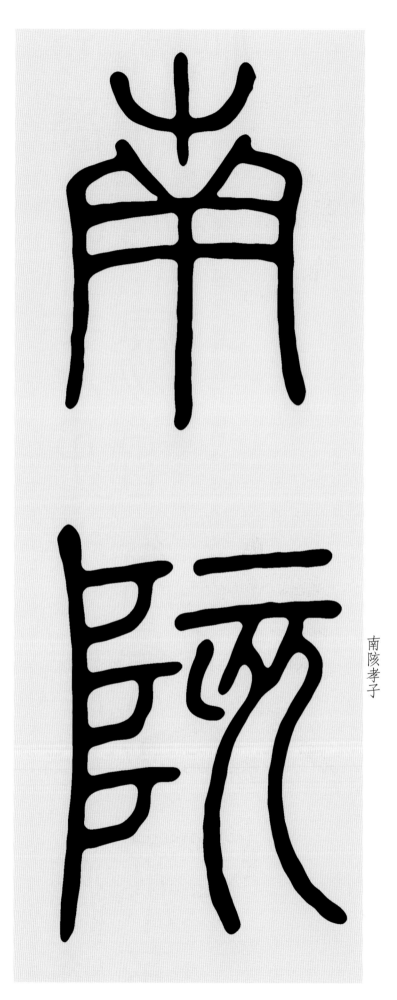

南陵孝子

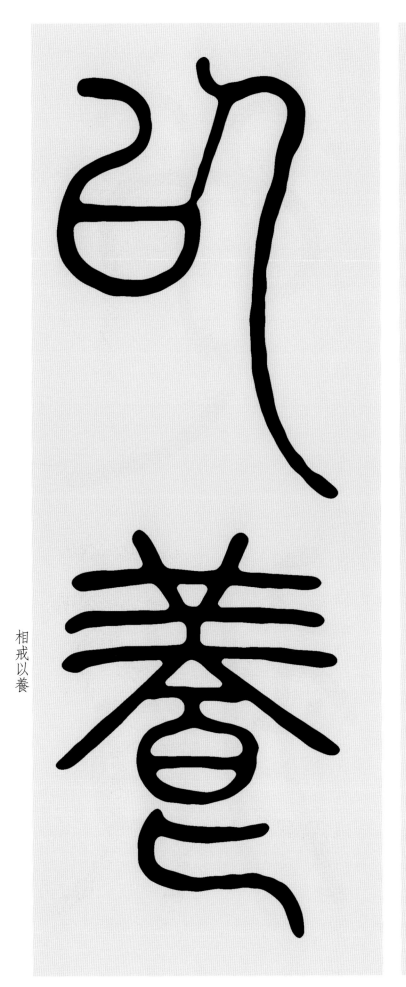

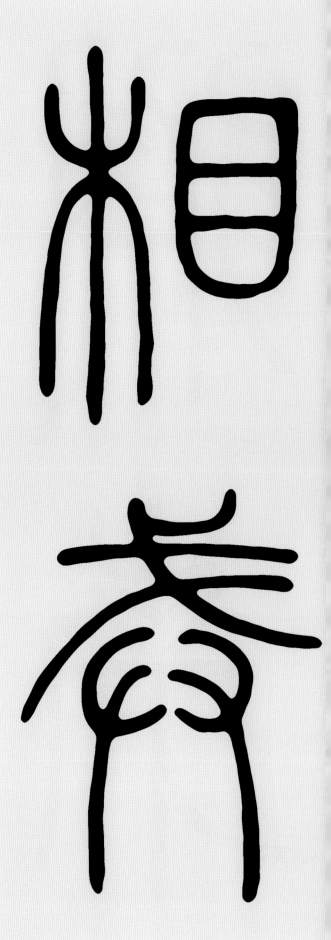

相戒以養

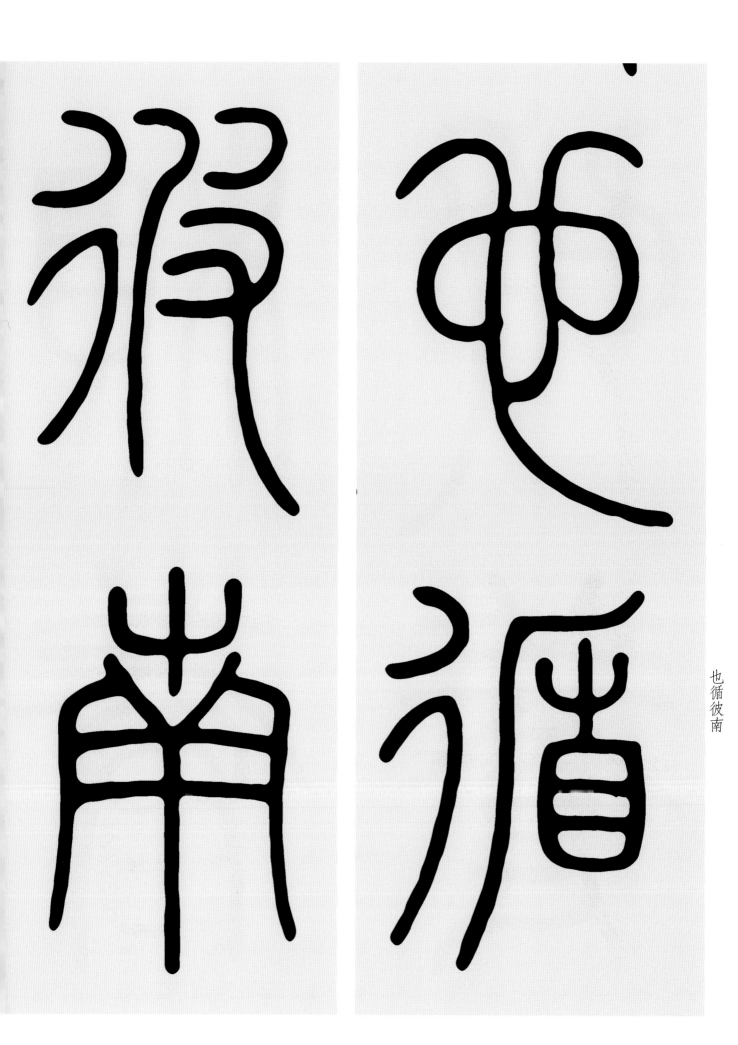

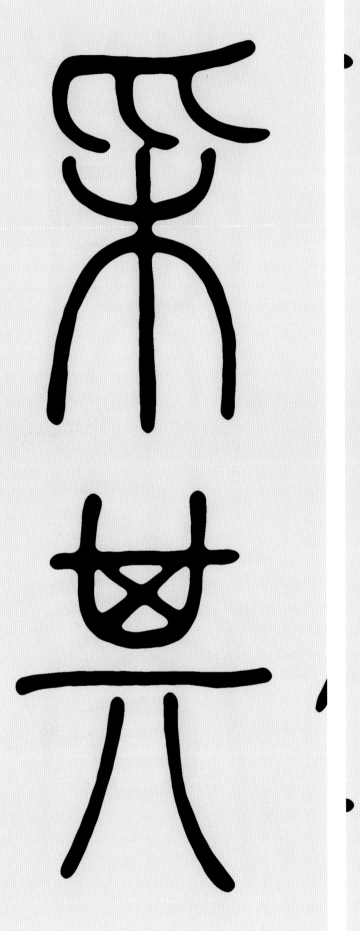

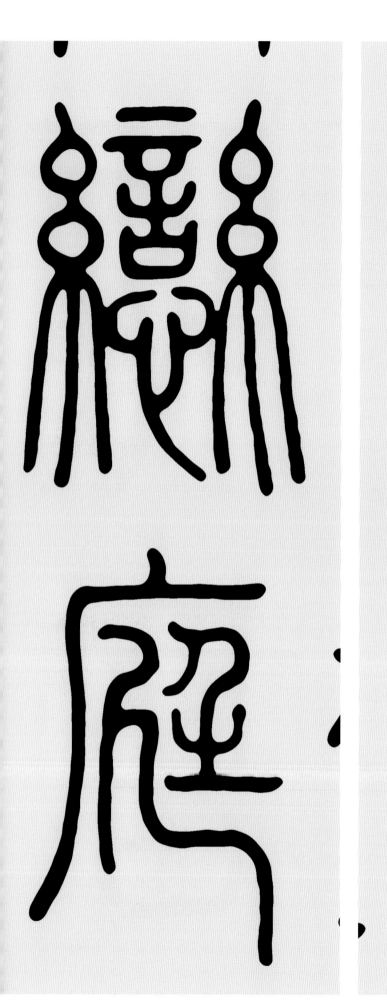
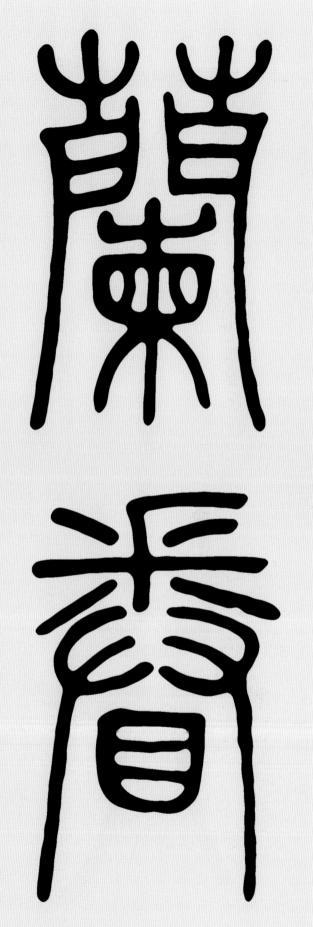

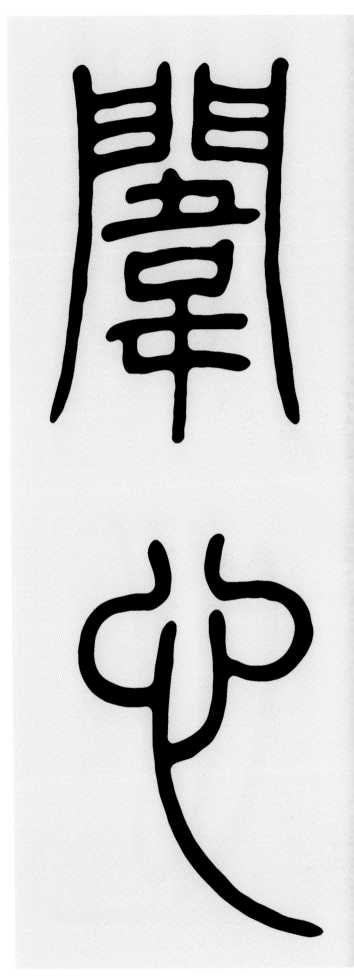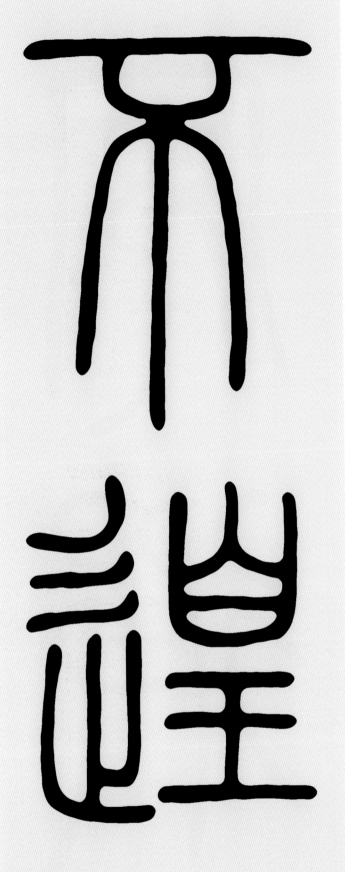

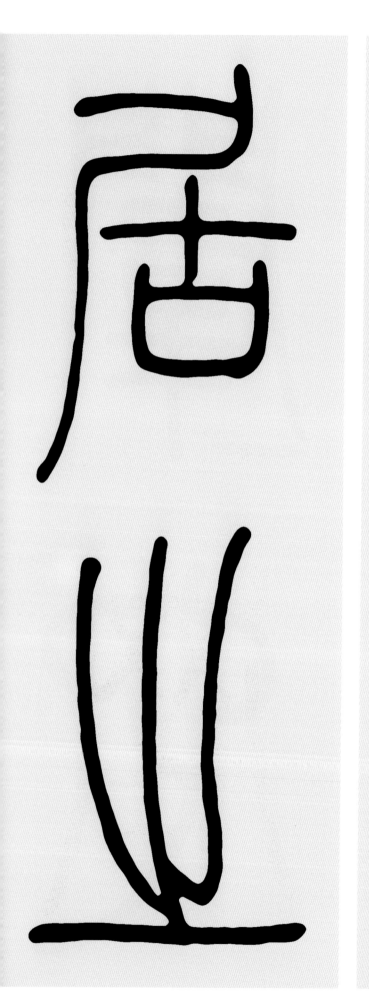

子罔或游

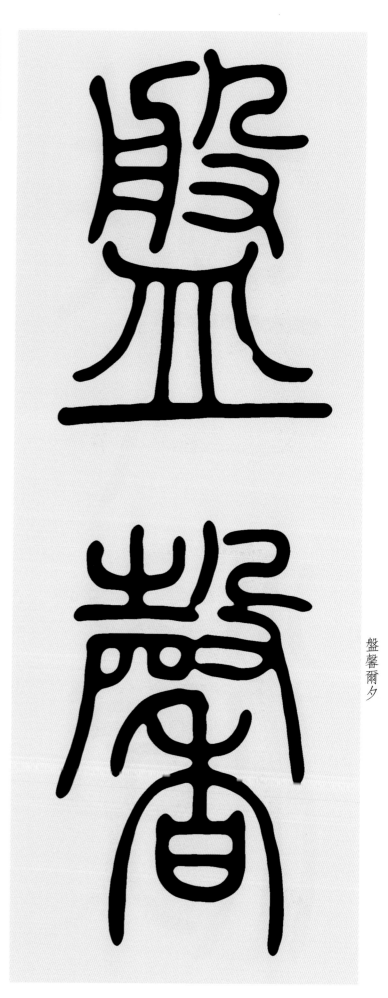

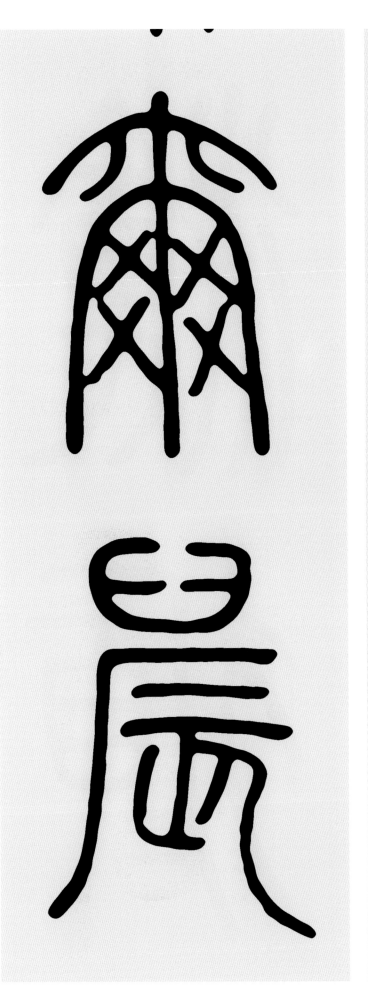
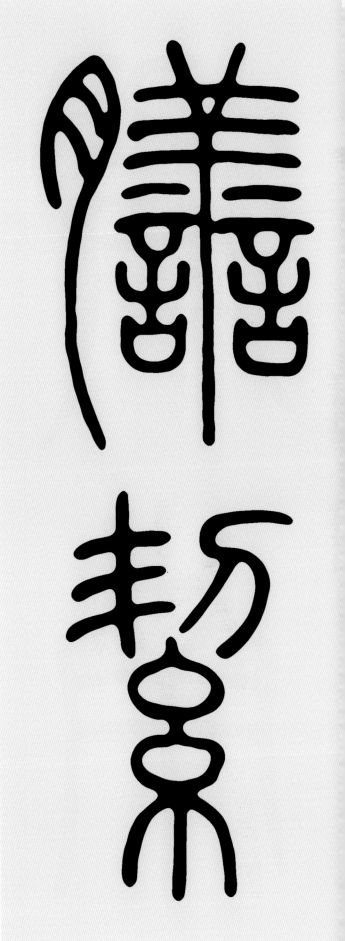

膳絜爾晨

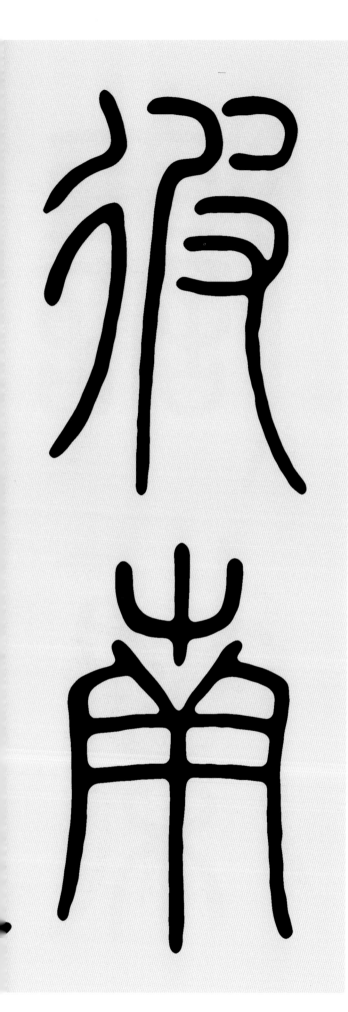
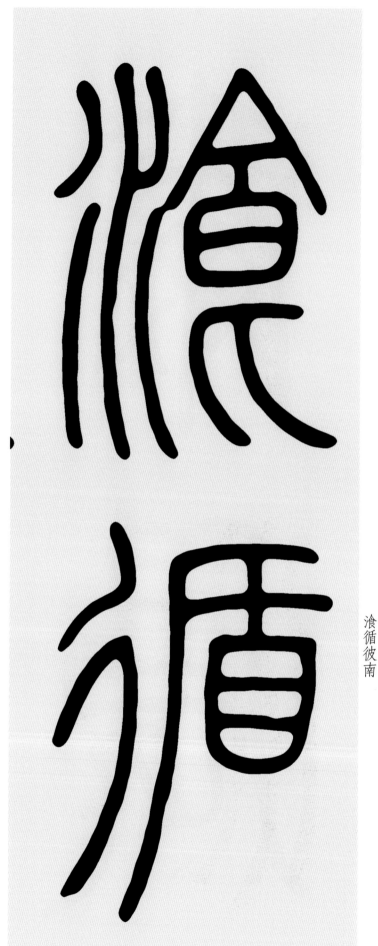

14

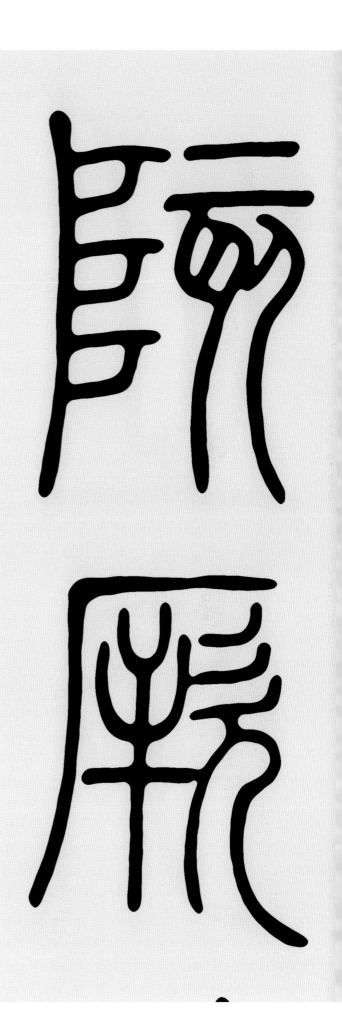

陕厥艸油油

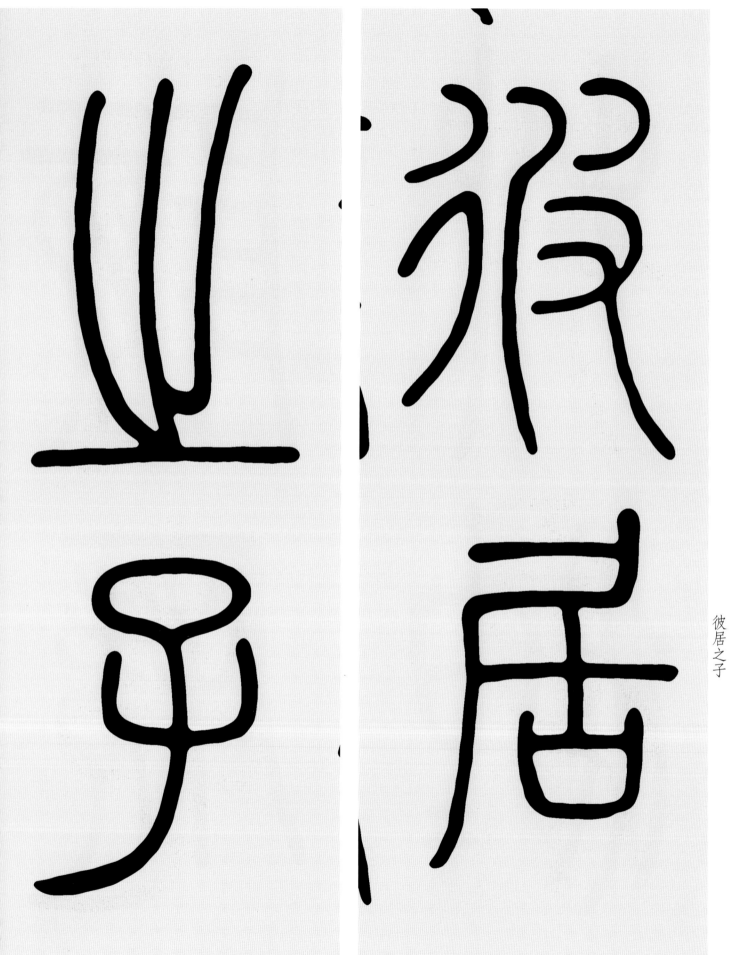

彼居之子

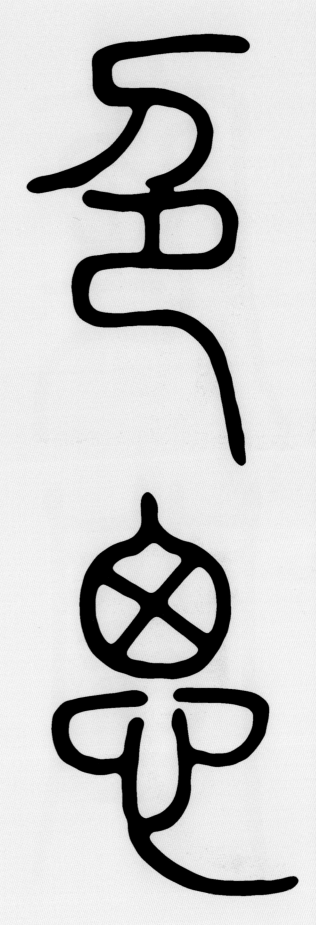

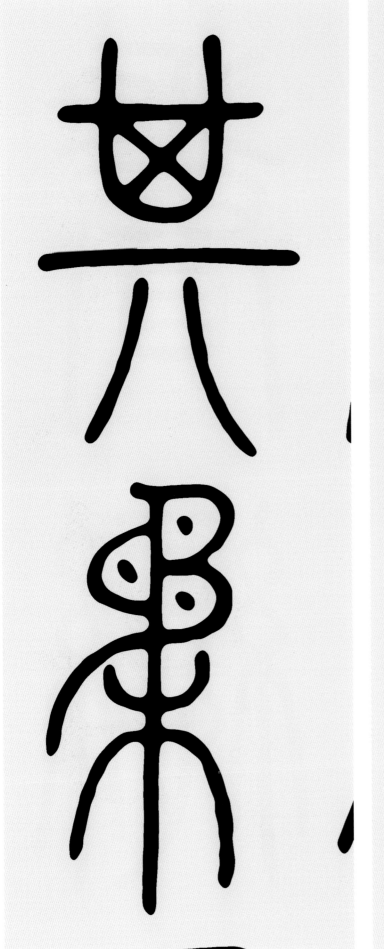

色思其柔

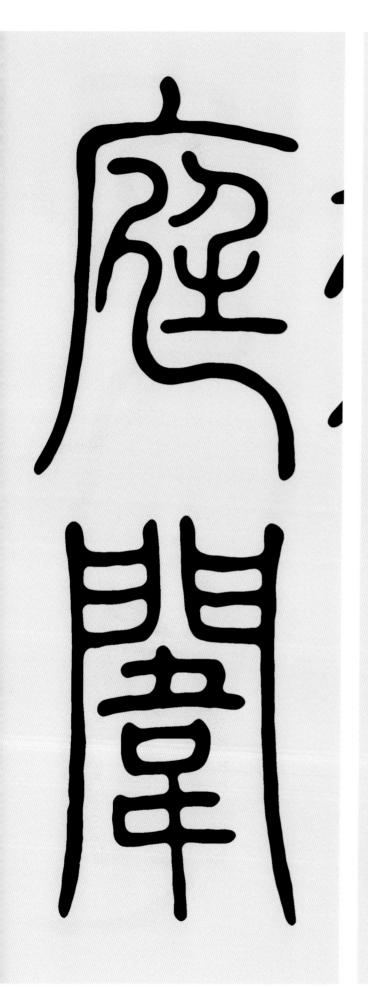

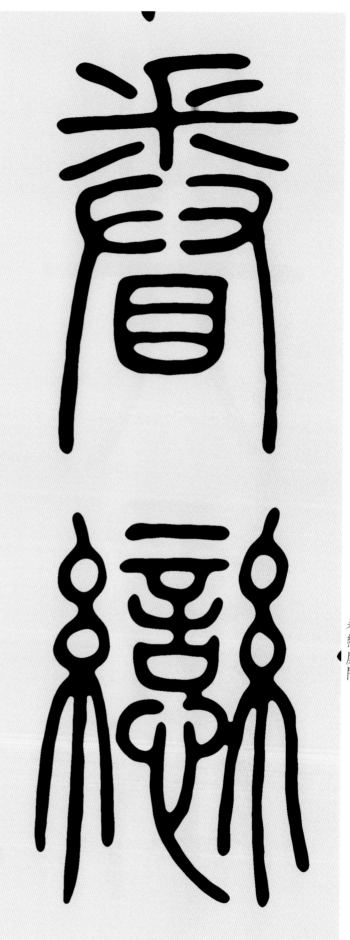

眷戀庭闈

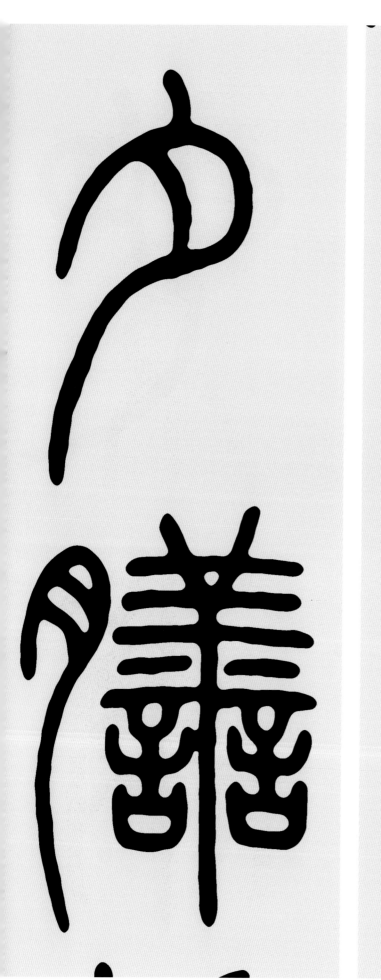
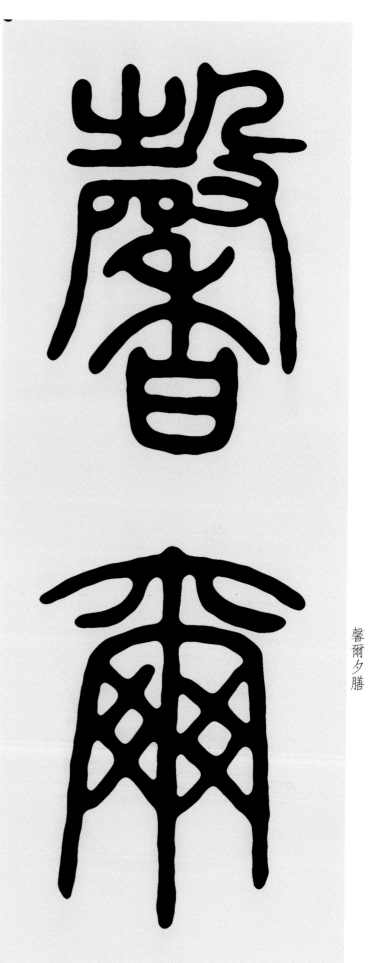

馨爾夕膳

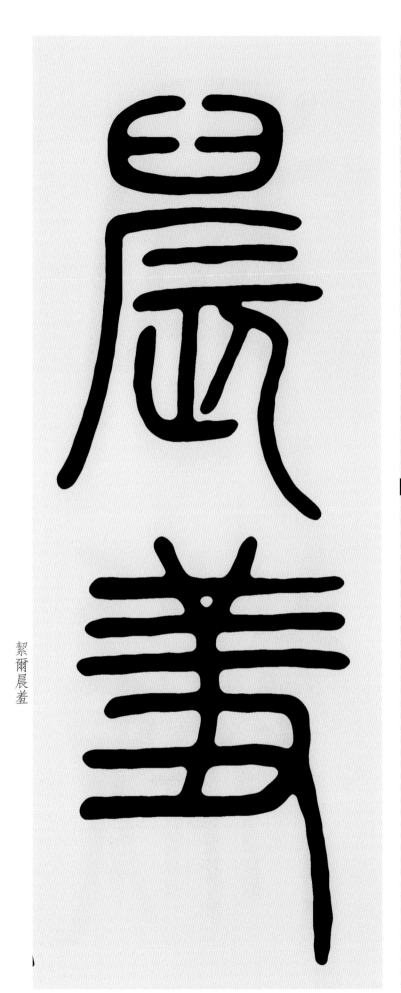

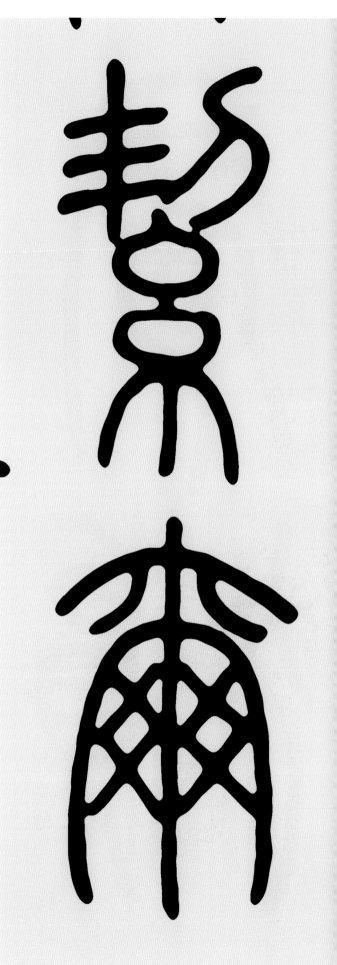

絜爾晨羞

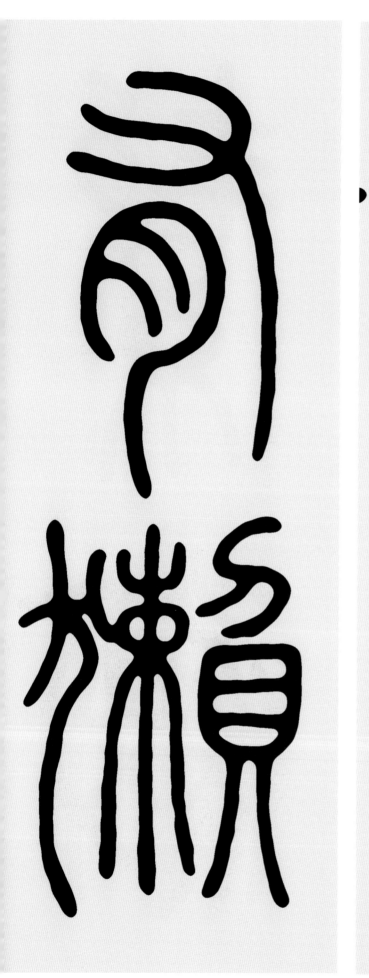
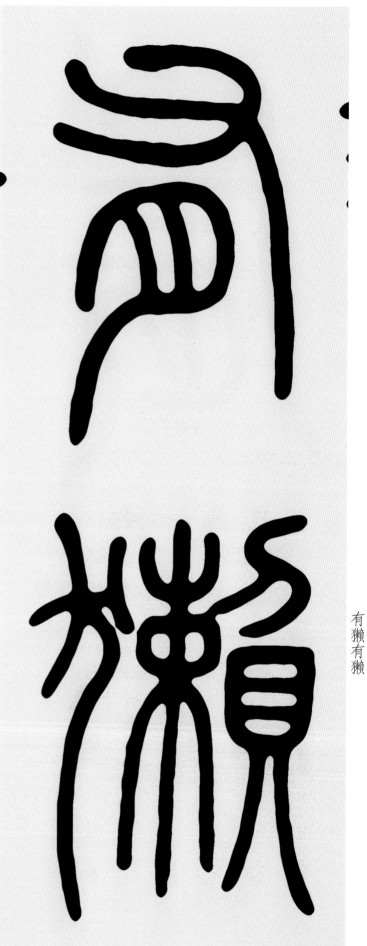

有獺有獺

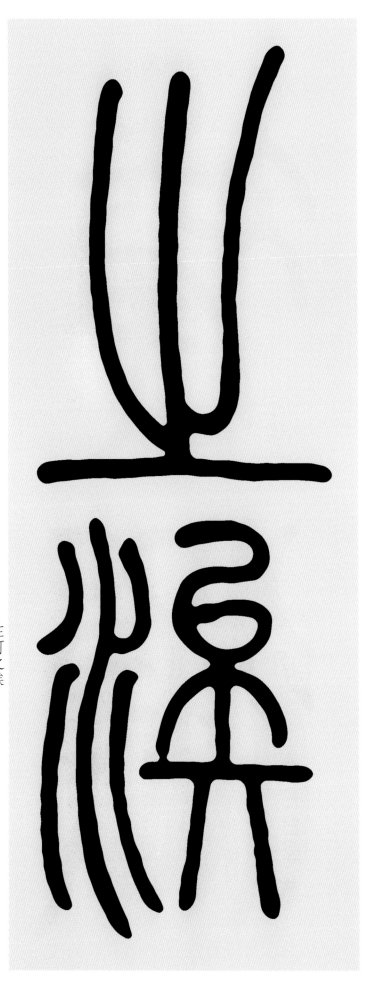
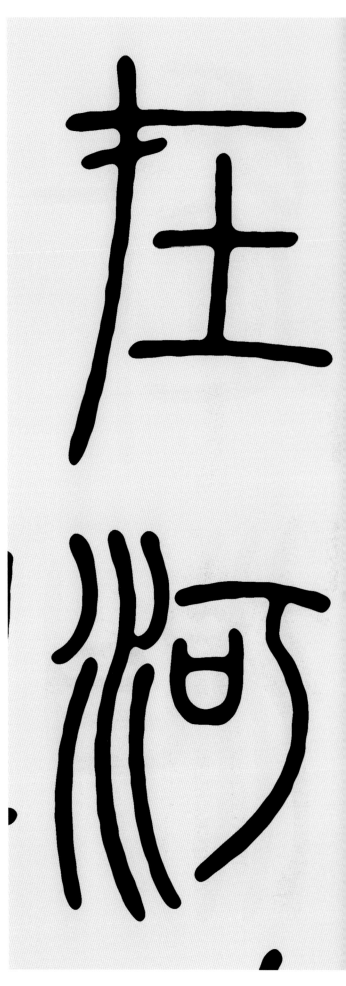

在河之涘

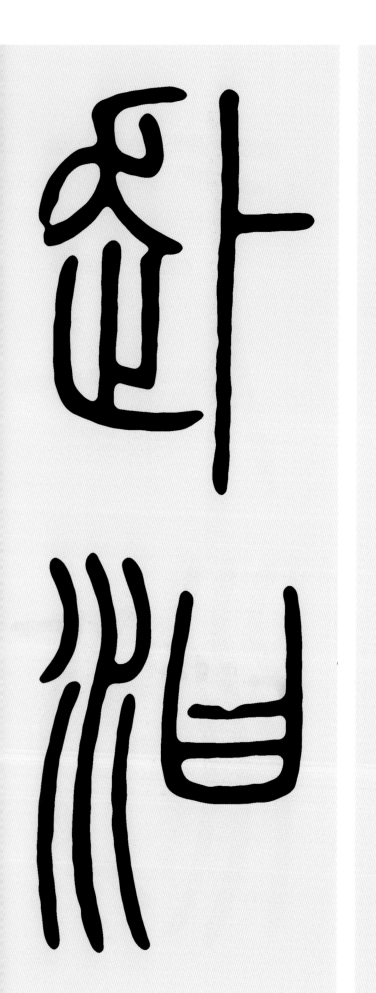

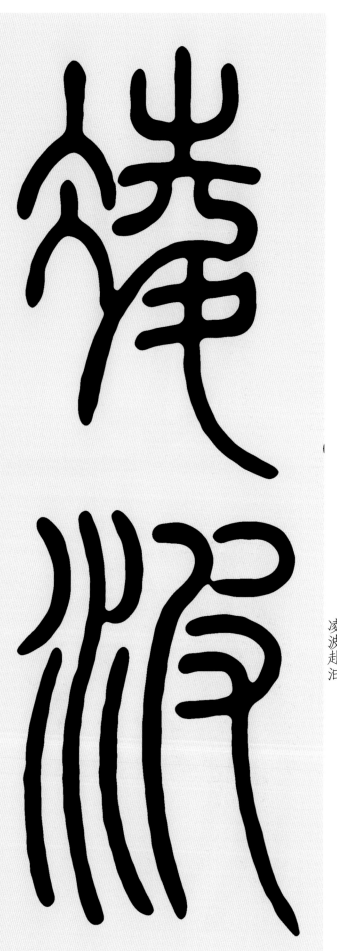

凌波赴汨

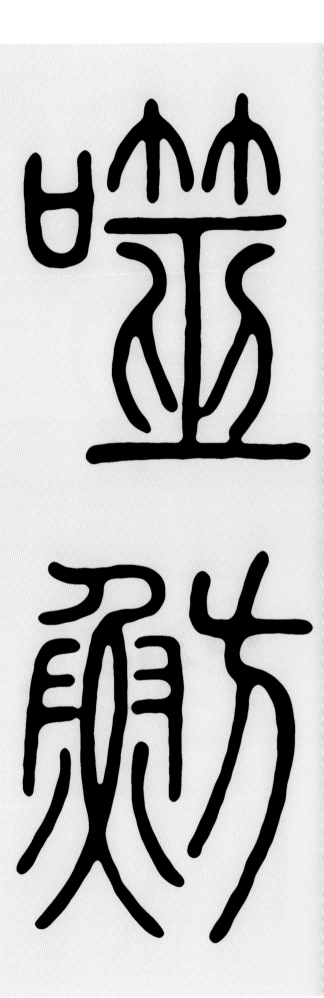

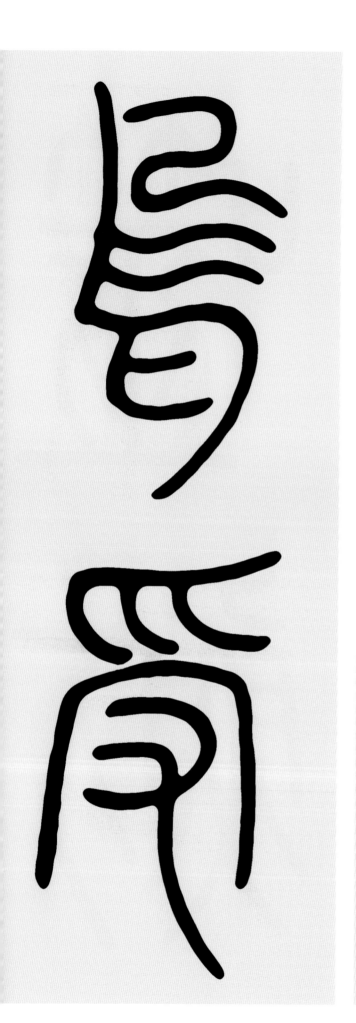

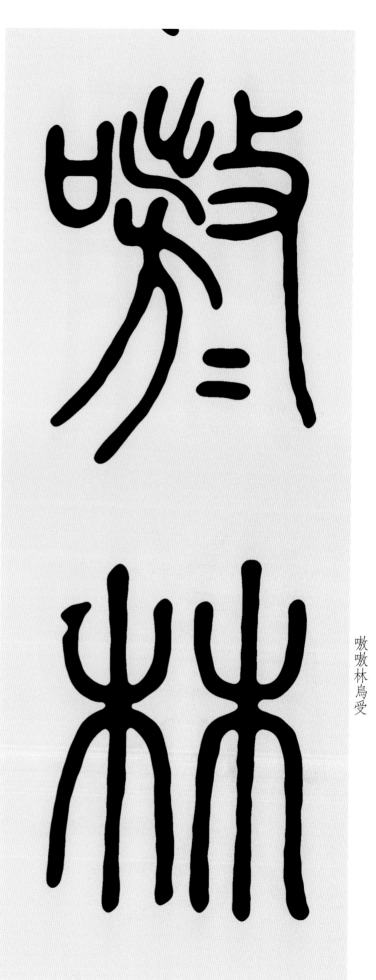

啾啾林鳥受

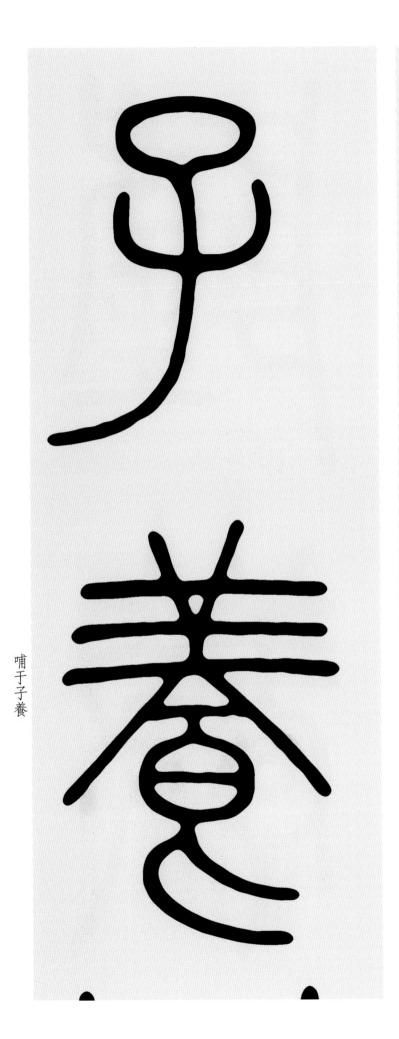
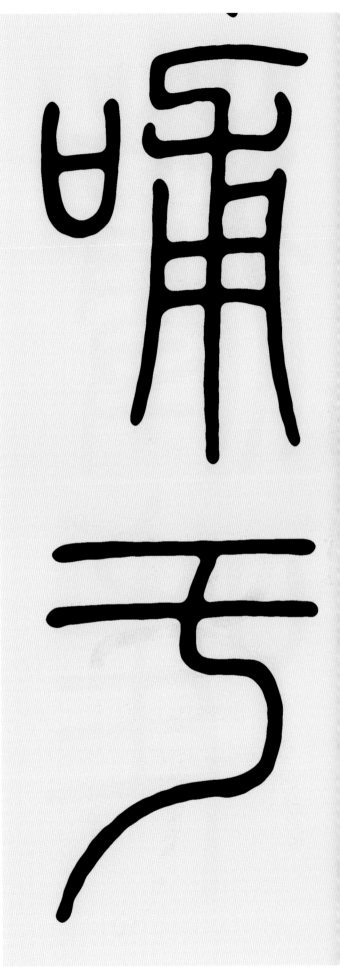

哺于子養

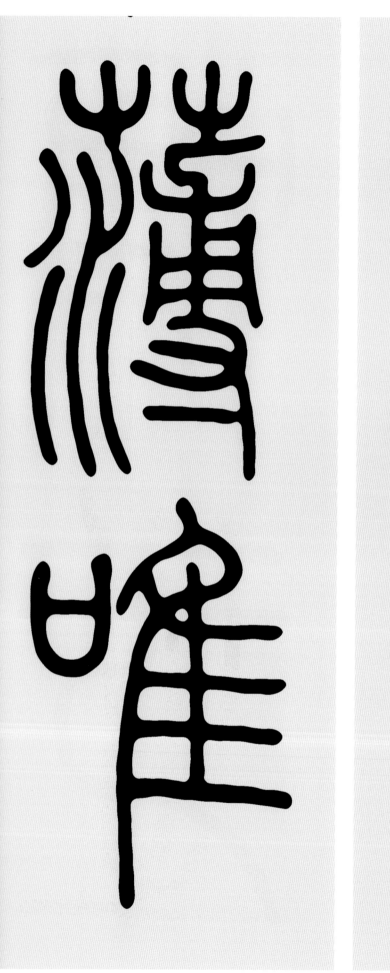

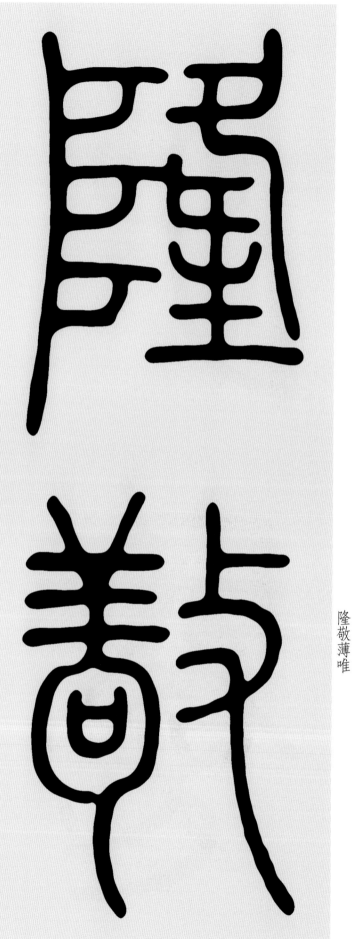

隆敬薄唯

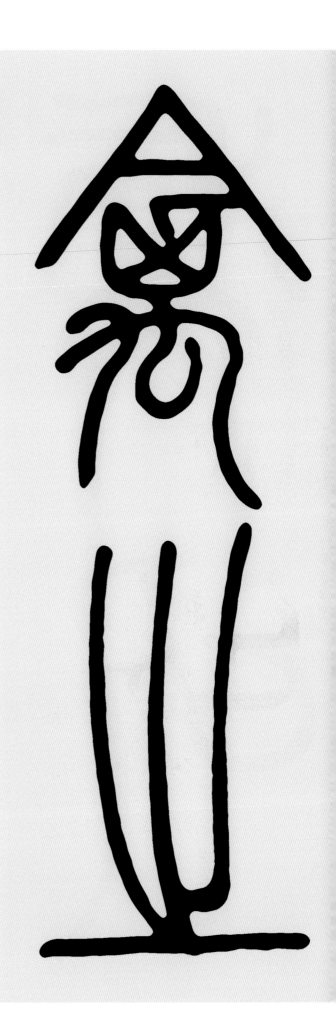

禽之似鼬

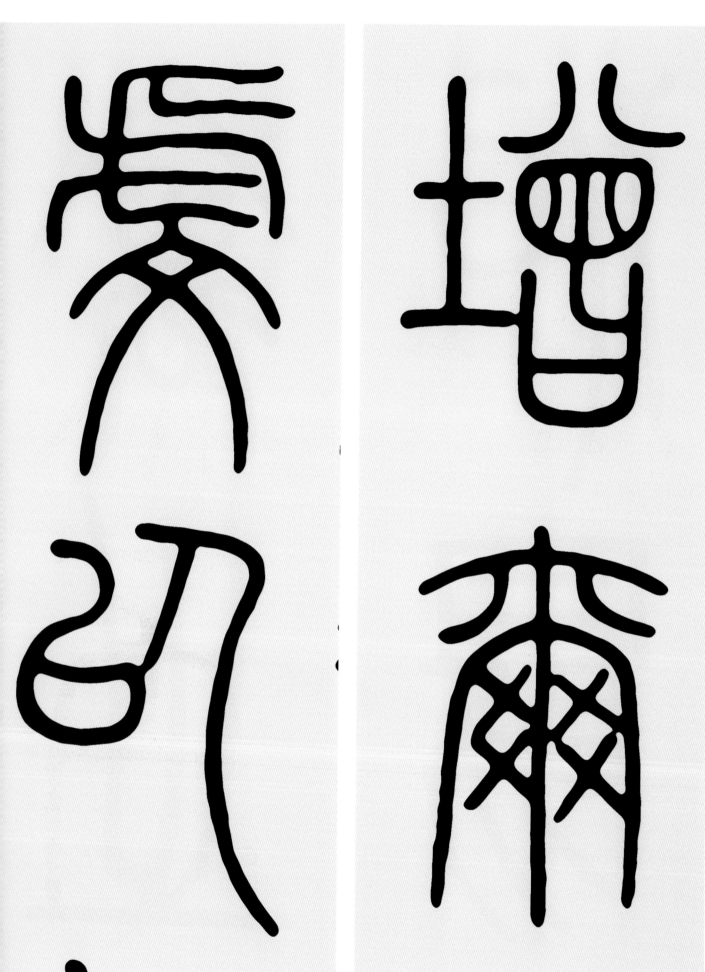

增爾虔以

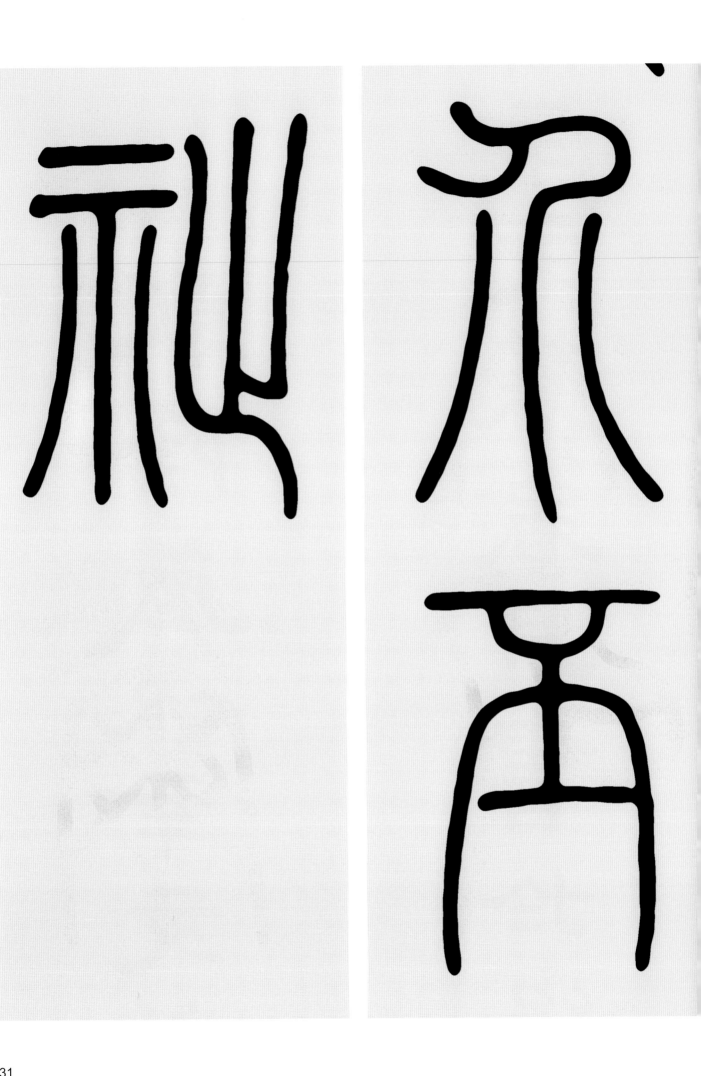

介
丕
祉

乾隆歲次辛亥暮春月書於